ABC...처음부터 기초문장까지

기초
영어

쉬운 **영어 쓰기**

일신서적출판사

KB081576

English

일 러 두 기

1. 기본학습

● **알 파 벳**

알파벳이란 우리말의 자모(ㄱ,ㄴ,ㄷ,ㄹ, ㅏ,ㅑ,ㅓ,ㅕ,)와 같은 것으로,
영어에서는 a, b, c, d, e, f, g, h, i, j, k, l, m, n, o, p, q, r, s, t, u, v, w, x, y, z를 말한다.
한글의 자모는 24자이고 영어의 알파벳은 26자이다.
(이중 모음은 a, e, i, o, u 이다.)

● **낱말과 문장**

알파벳 26자 중 한 개 이상의 자로 결합하여 단어가 되고, 그 단어들이 모여서 문장을 이룬다.

〈예〉 • 알파벳(spelling) → p, e, n

　　　단어(낱말) → pen(펜)

　　　문장 → This is a pen.

2. 각 글씨체의 이름과 종류

• 매뉴스크립트체는 인쇄체를
글씨화한 것으로 인쇄체라
말할 수 있다.

(1) 인쇄체 (매뉴스크립트체) ─ { 대문자 / 소문자

(2) 글씨체 (필기체) ─ { 대문자 / 소문자

3. 글씨 쓸때 자세

• 몸 자세를 올바르게 취할 것.
• 꾸준히 끈기있게 연습할 것.
• 정확하고 깨끗이 쓰는 습관을 들일 것.
• 쓴 글자는 잘 살펴보고 잘 쓰도록 연구하여 볼 것.

4. 글씨 쓰는 요령

매뉴스트립트체 쓰기 (인쇄체)

• 펜의 각도 ... 책상면과 펜대의 각도가 45° 되게 한다.
• 종이 위치... 책상 모서리와 평행하게 종이를 놓는다.
필기체 쓰기 (글씨체)
• 펜의 각도 ... 책상면과 펜대의 각도가 45° 되게 한다.
• 종이 위치... 책상 모서리에서 30° 정도 위로 올린다.

펜대 잡는 법

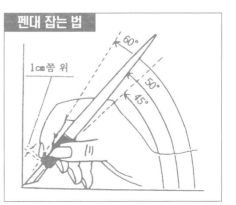

Alphabet Song
알파벳 – 송

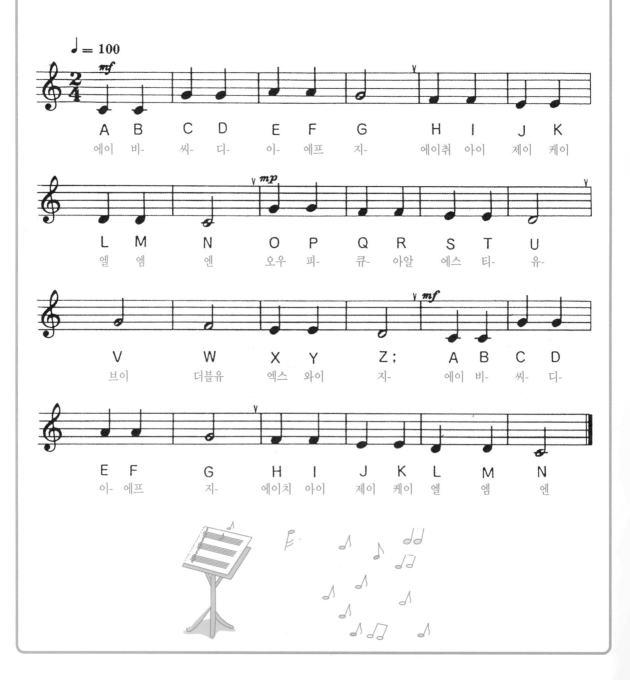

제 1 장

알파벳 쓰기 연습
The Alphabet

● 알파벳은
 우리나라의 기역 니은과도 같은
 영어의 철자를 말합니다.

● 영어에서의 모음은 [a e i o u],
 다섯가지입니다.

● 인쇄체의 대문자와 소문자,
 필기체의 대문자와 소문자를
 따로 학습하시는 분께서 더러
 구별을 잘 못하는 분이 있어
 본 교재에서는 함께 볼 수 있고
 따로따로 학습할 수 있도록
 구성하였습니다.

기초
영어

알파벳 A 인쇄체·필기체의 대문자·소문자

A [ei] 에이

ant [앤트]개미

A의 종류		A의 중요 단어
A	인쇄체 대문자	ant (앤트) 개미
a	인쇄체 소문자	apple (애플) 사과
a	필기체 대문자	angel (에인절) 천사
a	필기체 소문자	air (에어) 공기

인쇄체 (활자체)

대문자	소문자
A A A	a a a
A A A	a a a

필기체(연필·펜글씨)

대문자	소문자
a a a	*a a a*
a a a	*a a a*

알파벳 *B* 인쇄체 · 필기체의 대문자 · 소문자

기초영어

1 2 B 3

B [biː] 비이

bus [버스]버스

B의 종류		B의 중요 단어
B	인쇄체 대문자	bus (버스) 버스
b	인쇄체 소문자	book (북) 책
ℬ	필기체 대문자	boy (보이) 소년
ℓ	필기체 소문자	bear (베어) 곰

인쇄체 （활자체）		필기체(연필 · 펜글씨)	
대문자	소문자	대문자	소문자
B B B	b b b	ℬ ℬ ℬ	ℓ ℓ ℓ
B B B	b b b	ℬ ℬ ℬ	ℓ ℓ ℓ

알파벳 C 인쇄체·필기체의 대문자·소문자

C [ciː] 시이

cat [캣]고양이

C의 종류		C의 중요 단어
C	인쇄체 대문자	**cat** (캣) 고양이
c	인쇄체 소문자	**camera** (캐머러) 카메라
C	필기체 대문자	**color** (컬러) 색깔
c	필기체 소문자	**candy** (캔디) 사탕 과자

인쇄체 (활자체)		필기체(연필·펜글 씨)	
대문자	소문자	대문자	소문자
C C C	c c c	C C C	c c c
C C C	c c c	C C C	c c c

알파벳 _D_ 인쇄체·필기체의 대문자·소문자

D [diː] 디이

dog [도:그]개

D의 종류		D의 중요 단어
D	인쇄체 대문자	**dog** (도:그) 개
d	인쇄체 소문자	**desk** (데스크) 책상
𝒟	필기체 대문자	**dad (=father)** (대드) 아빠
𝑑	필기체 소문자	**duck** (덕) 우리

인쇄체 (활자체)

대문자	소문자
D D D	d d d

필기체(연필·펜글씨)

대문자	소문자
𝒟 𝒟 𝒟	𝑑 𝑑 𝑑

알파벳 E 인쇄체·필기체의 대문자·소문자

E [iː] 이-

E의 종류		E의 중요 단어
E	인쇄체 대문자	**egg** (에그) 달걀
e	인쇄체 소문자	**eagle** (이글) 독수리
ℰ	필기체 대문자	**ear** (이어) 귀
e	필기체 소문자	**eye** (아이) 눈

egg [에그]달걀

인쇄체 (활자체)		필기체(연필·펜글씨)	
대문자	소문자	대문자	소문자
E E E	e e e	ℰ ℰ ℰ	e e e
E E E	e e e	ℰ ℰ ℰ	e e e

알파벳 *F* 인쇄체 · 필기체의 대문자 · 소문자

F [ef] 에프

F의 종류		F의 중요 단어
F	인쇄체 대문자	fox (폭스) 여우
f	인쇄체 소문자	fish (피쉬) 물고기
F	필기체 대문자	flower (플라우어) 꽃
f	필기체 소문자	frog (프로그) 개구리

fox [폭스]여우

인쇄체 (활자체)		필기체(연필 · 펜글 씨)	
대문자	소문자	대문자	소문자
F F F	f f f	*F F F*	*f f f*
F F F	f f f	*F F F*	*f f f*

알파벳 G 인쇄체·필기체의 대문자·소문자

G [dʒiː] 지-

● G의 인쇄체 소문자는 g와 g를 같이 쓴다.

girl [걸:]소녀

G의 종류		G의 중요 단어
G	인쇄체 대문자	**girl** (걸:) 소녀
g	인쇄체 소문자	**gun** (건) 총
G	필기체 대문자	**glass** (글래스) 유리컵
g	필기체 소문자	**grass** (그래스) 풀

인쇄체 (활자체)		필기체(연필·펜글씨)	
대문자	소문자	대문자	소문자
G G G	g g g	𝒢 𝒢 𝒢	𝑔 𝑔 𝑔
G G G	g g g	𝒢 𝒢 𝒢	𝑔 𝑔 𝑔

알파벳 H 인쇄체 · 필기체의 대문자 · 소문자

H [eitʃ] 에이취

hat [햇]모자

H의 종류		H의 중요 단어
H	인쇄체 대문자	hat (햇) 모자
h	인쇄체 소문자	house (하우스) 집
H	필기체 대문자	head (헤드) 머리
h	필기체 소문자	health (헬스) 건강

인쇄체 (활자체)		필기체(연필 · 펜글 씨)	
대문자	소문자	대문자	소문자
H H H	h h h	H H H	h h h
H H H	h h h	H H H	h h h

알파벳 *I* 인쇄체 · 필기체의 대문자 · 소문자

I [ai] **아이**

ink [잉크]잉크

I의 종류		I의 중요 단어
I	인쇄체 대문자	**ink** (잉크) 잉크
i	인쇄체 소문자	**iron** (아이언) 다리미
l	필기체 대문자	**island** (아일랜드) 섬
i	필기체 소문자	**ice** (아이스) 얼음

인쇄체 (활자체)		필기체 (연필 · 펜글 씨)	
대문자	소문자	대문자	소문자

알파벳 J 인쇄체·필기체의 대문자·소문자

J¹↓

J [dʒei] 제이

J의 종류		J의 중요 단어
J	인쇄체 대문자	juice (주:스) 주스
j	인쇄체 소문자	jacket (재킷) 양복상의
ℐ	필기체 대문자	jungle (정글) 정글
j	필기체 소문자	Japan (저팬) 일본

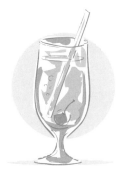

juice [주:스]주스

인쇄체 (활자체)
대문자	소문자

J J J j j j

J J J j j j

필기체(연필·펜글씨)
대문자	소문자

ℐ ℐ ℐ j j j

ℐ ℐ ℐ j j j

알파벳 K 인쇄체·필기체의 대문자·소문자

K [kei] 케이

key [키-]열쇠

K의 종류		K의 중요 단어
K	인쇄체 대문자	key (키-)열쇠
k	인쇄체 소문자	king (킹) 왕
K	필기체 대문자	kiss (키스) 입맞춤, 뽀뽀
k	필기체 소문자	kitchen (킷천) 부엌

인쇄체 (활자체)

대문자	소문자
K K K	k k k
K K K	k k k

필기체(연필·펜글씨)

대문자	소문자
K K K	k k k
K K K	k k k

알파벳 *L* 인쇄체 · 필기체의 대문자 · 소문자

1↓
L
2→

L [el] 엘

lamp [램프]등불

L의 종류		L의 중요 단어
L	인쇄체 대문자	**lamp** (램프) 등불
I	인쇄체 소문자	**ladder** (래더) 사다리
L	필기체 대문자	**letter** (레터) 편지
l	필기체 소문자	**lemon** (레먼) 레몬

인쇄체 (활자체)

대문자	소문자
L L L L	I I I

필기체(연필 · 펜글 씨)

대문자	소문자
L L L	*l l l*

알파벳 M 인쇄체 · 필기체의 대문자 · 소문자

M [em] 엠

M의 종류		M의 중요 단어
M	인쇄체 대문자	money (머니) 돈
m	인쇄체 소문자	moon (무운) 문
m	필기체 대문자	mouse (마우스) 생쥐
m	필기체 소문자	monkey (멍키) 원숭이

money [머니]돈

인쇄체 (활자체)		필기체(연필 · 펜글씨)	
대문자	소문자	대문자	소문자
MMM	mmm	*MMM*	*mmm*
MMM	mmm	*MMM*	*mmm*

알파벳 N 인쇄체 · 필기체의 대문자 · 소문자

N [en] 엔

nest [네스트]둥지

N의 종류		N의 중요 단어
N	인쇄체 대문자	**nest** (네스트) 둥지
n	인쇄체 소문자	**news** (뉴우:즈) 뉴스
n	필기체 대문자	**night** (나이트) 밤
n	필기체 소문자	**nose** (노우즈) 코

인쇄체 (활자체)

대문자	소문자
N N N	n n n
N N N	n n n

필기체(연필 · 펜글씨)

대문자	소문자
n n n	*n n n*
n n n	*n n n*

알파벳 인쇄체·필기체의 대문자·소문자

O [ou] 오우

owl [아울]올빼미

O의 종류		O의 중요 단어
○	인쇄체 대문자	owl (아울) 올빼미
○	인쇄체 소문자	oil (오일) 기름
O	필기체 대문자	oven (오븐) 전기오븐
O	필기체 소문자	orange (오:린지) 오렌지

인쇄체 (활자체)		필기체(연필·펜글씨)	
대문자	소문자	대문자	소문자
O O O ○ ○ ○		O O O o o o	

알파벳 *P* 인쇄체 · 필기체의 대문자 · 소문자

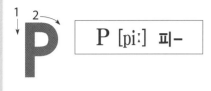

P [piː] 피-

pen [펜]펜

P의 종류		P의 중요 단어
P	인쇄체 대문자	**pen** (펜) 펜
p	인쇄체 소문자	**park** (파아크) 공원
P	필기체 대문자	**party** (파아티) 파티
p	필기체 소문자	**piano** (피애노우) 피아노

인쇄체 (활자체)

대문자	소문자
P P P	p p p
P P P	p p p

필기체(연필 · 펜글씨)

대문자	소문자
P P P	*p p p*
P P P	*p p p*

기초
영어

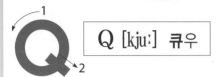

알파벳 Q 인쇄체 · 필기체의 대문자 · 소문자

Q [kjuː] 큐우

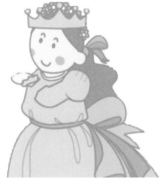

queen [퀸ː]여왕

Q의 종류		Q의 중요 단어
Q	인쇄체 대문자	**queen** (퀸ː) 여왕
q	인쇄체 소문자	**quiz** (퀴즈) 퀴즈
2	필기체 대문자	**quest** (퀘스트) 탐색, 탐구
q	필기체 소문자	**question** (퀘스쳔) 물음

인쇄체 (활자체)		필기체(연필 · 펜글 씨)	
대문자	소문자	대문자	소문자
Q Q Q	q q q	2 2 2	q q q
Q Q Q	q q q	2 2 2	q q q

알파벳 R 인쇄체·필기체의 대문자·소문자

R [air] 아알

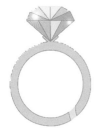

ring [링]반지

R의 종류		R의 중요 단어
R	인쇄체 대문자	ring (링) 반지
r	인쇄체 소문자	radio (레이디오우) 라디오
ℛ	필기체 대문자	rabbit (래빗) 토끼
ℛ	필기체 소문자	rocket (라킷) 로켓

인쇄체 (활자체)

대문자	소문자
R R R	r r r
R R R	r r r

필기체(연필·펜글씨)

대문자	소문자
ℛ ℛ ℛ	ℛ ℛ ℛ
ℛ ℛ ℛ	ℛ ℛ ℛ

알파벳 S 인쇄체·필기체의 대문자·소문자

S [es] 에스

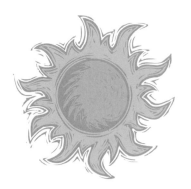

sun [썬]태양

S의 종류		S의 중요 단어
S	인쇄체 대문자	sun (썬) 태양
s	인쇄체 소문자	son (선) 아들
S	필기체 대문자	snow (스노우) 눈(겨울 눈)
s	필기체 소문자	ski (스키:) 스키

인쇄체 (활자체)		필기체(연필·펜글씨)	
대문자	소문자	대문자	소문자
S S S	s s s	S S S	s s s
S S S	s s s	S S S	s s s

알파벳 T 인쇄체 · 필기체의 대문자 · 소문자

T [tiː] 티-

T의 종류		T의 중요 단어
T	인쇄체 대문자	**table** (테이블) 탁자
t	인쇄체 소문자	**towel** (타우얼) 수건
\mathcal{T}	필기체 대문자	**tiger** (타이거) 호랑이
t	필기체 소문자	**tree** (트리:) 나무

table [테이블]탁자

인쇄체 (활자체)		필기체(연필 · 펜글씨)	
대문자	소문자	대문자	소문자
T T T	t t t	$\mathcal{T}\ \mathcal{T}\ \mathcal{T}$	$t\ t\ t$
T T T	t t t	$\mathcal{T}\ \mathcal{T}\ \mathcal{T}$	$t\ t\ t$

알파벳 U 인쇄체 · 필기체의 대문자 · 소문자

U [ju:] 유-

U의 종류		U의 중요 단어
U	인쇄체 대문자	**uncle** (엉클) 아저씨
u	인쇄체 소문자	**UFO** (유:에프오우) 비행접시
𝓊	필기체 대문자	**uniform** (유니포옴) 제복
𝓊	필기체 소문자	**umbrella** (엄브렐러) 우산

uncle [엉클]아저씨

인쇄체 (활자체)		필기체(연필 · 펜글씨)	
대문자	소문자	대문자	소문자
U U U	u u u	𝓊 𝓊 𝓊	𝓊 𝓊 𝓊
U U U	u u u	𝓊 𝓊 𝓊	𝓊 𝓊 𝓊

알파벳 V 인쇄체 · 필기체의 대문자 · 소문자

V [viː] 브이

V의 종류		V의 중요 단어
V	인쇄체 대문자	**vase** (베이스) 꽃병
v	인쇄체 소문자	**violin** (바이얼린) 바이올린
𝒱	필기체 대문자	**vacation** (베이케이션) 휴가
𝓋	필기체 소문자	**village** (빌리쥐) 마을

vase [베이스]꽃병

인쇄체 (활자체)		필기체(연필 · 펜글씨)	
대문자	소문자	대문자	소문자
V V V	V V V	𝒱 𝒱 𝒱	𝓋 𝓋 𝓋
V V V	V V V	𝒱 𝒱 𝒱	𝓋 𝓋 𝓋

알파벳 W 인쇄체 · 필기체의 대문자 · 소문자

W[dΛbljuː] 더블유-

W의 종류		W의 중요 단어
W	인쇄체 대문자	**watch** (왓취) 손목시계
w	인쇄체 소문자	**window** (윈도우) 창문
\mathcal{W}	필기체 대문자	**wolf** (울프) 늑대
w	필기체 소문자	**welcome** (웰컴) 환영

watch [왓취]손목시계

인쇄체 (활자체)		필기체(연필 · 펜글씨)	
대문자	소문자	대문자	소문자
WWW w w w		$\mathcal{W} \mathcal{W} \mathcal{W}$ w w w	
WWW w w w		$\mathcal{W} \mathcal{W} \mathcal{W}$ w w w	

알파벳 X 인쇄체·필기체의 대문자·소문자

X [eks] 엑스

x-mas [엑스머스]크리스마스

X의 종류		X의 중요 단어
X	인쇄체 대문자	**x-mas** (엑스머스) 크리스마스
x	인쇄체 소문자	**x-ray** (엑스레이) 엑스레이
χ	필기체 대문자	**x-road** (엑스로드) 십자로
x	필기체 소문자	**xylophon** (자일러포운) 실로폰

인쇄체 (활자체)

대문자	소문자
X X X	x x x

필기체 (연필·펜글씨)

대문자	소문자
χ χ χ	x x x

알파벳 Y 인쇄체·필기체의 대문자·소문자

Y [wai] 와이

yacht [요트]요트

Y의 종류		Y의 중요 단어
Y	인쇄체 대문자	yacht (요트) 요트
y	인쇄체 소문자	yellow (옐로우) 노란색
Y	필기체 대문자	yard (야아드) 안뜰
y	필기체 소문자	youngster (영스터) 소년, 젊은이

인쇄체 (활자체)		필기체 (연필·펜글씨)	
대문자	소문자	대문자	소문자

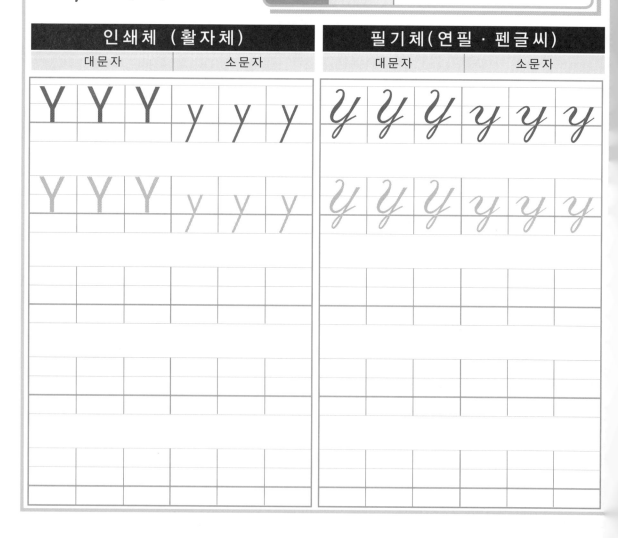

알파벳 **Z** 인쇄체·필기체의 대문자·소문자

1→
2↘
Z
3→

Z [ziː] 지-

Z의 종류		Z의 중요 단어
Z	인쇄체 대문자	zoo (주:) 동물원
z	인쇄체 소문자	zebra (지:브러) 얼룩말
ⳮ	필기체 대문자	zipper (지퍼) 자크
ⳮ	필기체 소문자	zero (지로우) 영, 제로

ZOO [주:]동물원

인쇄체 (활자체)		필기체(연필·펜글씨)	
대문자	소문자	대문자	소문자
Z Z Z	z z z	ⳮ ⳮ ⳮ	ⳮ ⳮ ⳮ
Z Z Z	z z z	ⳮ ⳮ ⳮ	ⳮ ⳮ ⳮ

단어의 8품사 정리

품　사	설　　　　　명	대표적 관련 단어
1. 대명사	사람·동물·물건 등의 그 고유이름, 또는 그것들을 가리키거나 지칭하여 쓰여지는 단어, 곧 어떤 것을 대신 나타내는 단어를 대명사라 한다.	I, You, He, She This, That, It How, Who, What
2. 명　사	사람이나 동물 또는 물건 등의 이름을 나타내는 단어를 명사라고 하는데 수를 셀 수 있는 명사와 수를 셀 수 없는 명사가 있다. 여기서 단수와 복수로 구별하게 된다.	dog, cat, mother apple, bird, girl, boy, notebook, book, knife, doctor, nurse
3. 동　사	『…입니다, 이다』라든지 『…하다, 합니다』 또는 있다, 가다, 먹다, 입다, 말하다, 보다 등과 같이 명사나 대명사의 어떤 동작 내지는 상태를 나타내는 단어를 동사라 한다.	is, are, come, go, play, give, think, know, see, read, have, make, want, walk
4. 형용사	주로 명사 앞에 붙어서 사람, 동물, 물건 등의 성질이나 상태를 또는 수량을 나타내어 다음의 명사를 설명·수식하는 단어를 형용사라고 한다.	big, little, late, last good, short pretty, happy
5. 부　사	동사나 형용사 등을 꾸며(수식)주며 설명해 주는 단어를 부사라고 한다.	very, fast, early, highly slowly, ever always, together
6. 전치사	전치사는 명사나 대명사의 앞에 주로 붙어 위치, 또는 다른 단어와 어떤 관계에 있는가 등을 나타내는 단어를 전치사라고 한다.	on (위에) in (안에) at (~에)
7. 접속사	접속사는 『단어와 단어』, 『구와 구』, 『문장과 문장』 등을 접속(연결)해 주는 단어를 말한다.	and (그리고) but (그러나) or (혹은)
8. 감탄사	기쁠 때, 슬플 때, 놀랐을 때 등의 희노애락, 감정을 나타내는 말로써 감동이나 놀람 따위의 느낌을 나타내는 말의 단어를 감탄사라고 한다.	hello hi, Ah bravo

제2장
영어 단어 익히기

○ 영어 단어 익히기에서는
 위·아래 단어를 상대어로
 꾸몄습니다. 보다 빠른 이해를
 돕기 위해서 입니다.

○ 그리고 발음기호 대신 한글로
 읽을 수 있도록 했는데 액센트,
 곧 강한 발음부분은 색상이 있는
 글자로 시각적 효과를 노려 학습의
 능률을 높일 수 있게 하였습니다.

○ 가급적 단어를 무작정 외울려고만
 하지 마시고 정독 또는 서너 번
 집중하여 써본 후에 자주 보는 것이
 잠재의식에 살아남아 오래오래
 기억할 수 있습니다.

숫자에 관한 단어 익히기 (1)

one	two	three	four	five
원	투:	쓰리:	포:	파이브
1	2	3	4	5

one	two	three	four	five

one	two	three	four	five

six	seven	eight	nine	ten
씩스	세븐	에잇	나인	텐
6	7	8	9	10

six	seven	eight	nine	ten

six	seven	eight	nine	ten

제 2 장 단어학습

숫자에 관한 단어 익히기 (2)

eleven	twelve	thirteen	fourteen
일레븐	트웰브	써:틴:	포:틴:
11	12	13	14

eleven twelve thirteen fourteen

eleven twelve thirteen fourteen

fifteen	sixteen	seventeen	eighteen
피프틴:	씩스틴:	세븐틴:	에이틴:
15	16	17	18

fifteen sixteen seventeen eighteen

fifteen sixteen seventeen eighteen

제 2 장 단어학습 | 숫자에 관한 단어 익히기 (3)

nineteen	twenty	twentyone	twentytwo
나이틴ː	트웬티	트웬티-원	트웬티-투
19	20	21	22

nineteen	twenty	twentyone	twentytwo

nineteen	twenty	twentyone	twentytwo

thirty	thirtyone	forty	fortytwo
써ː티	써ː티-원	포ː티	포ː티-투
30	31	40	42

thirty	thirtyone	forty	fortytwo

thirty	thirtyone	forty	fortytwo

제 2 장 단어학습

숫자에 관한 단어 익히기 (4)

fifty	fiftyfour	sixty	sixtyfive
피프티	피프티-포	씩스티	씩스티-파이브
50	54	60	65

fifty fiftyfour sixty sixtyfive

fifty fiftyfour sixty sixtyfive

seventy	eighty	ninety	one hundred
세븐티	에이티	나인티	(원)헌드레드
70	80	90	100

seventy eighty ninety one hundred

seventy eighty ninety one hundred

제2장 단어학습 | 우리 몸에 관한 단어 익히기 (1)

face	head	eye	nose
페이스	헤드	아이	노우즈
얼굴	머리	눈	코

face　　head　　eye　　nose

face　　head　　eye　　nose

body	hair	eyebrow	snivel
바디	헤어	아이브라우	스니블
몸	머리카락	눈썹	콧물

body　　hair　　eyebrow　　snivel

body　　hair　　eyebrow　　snivel

제 2 장 단어학습

우리 몸에 관한 단어 익히기 (2)

mouth	ear	neck	shoulder
마우스	이어	넥	쇼울더
입	귀	목	어깨

mouth ear neck shoulder

mouth ear neck shoulder

lip	whisper	necklace	knee
립	휘스퍼	넥리스	니ː
입술	귓속말(속삭임)	목걸이	무릎

lip whisper necklace knee

lip whisper necklace knee

제2장 단어학습

우리 몸에 관한 단어 익히기 (3)

arm	hand	finger	elbow
아암	핸드	핑거	엘보우
팔	손	손가락	팔꿈치

arm	hand	finger	elbow

arm	hand	finger	elbow

leg	foot	toe	armpit
렉	풋	토우	아-암피트
다리	발	발가락	겨드랑이

leg	foot	toe	armpit

leg	foot	toe	armpit

제 2 장 단어학습

우리 가족에 관한 단어 익히기 (1)

grandfather	father	uncle
그랜드파:더	파:더	엉클
할아버지	아버지	삼촌(아저씨)
grandfather	father	uncle
grandfather	father	uncle

grandmother	mother	aunt
그랜드머더	마더	안:트
할머니	어머니	숙모(아주머니)
grandmother	mother	aunt
grandmother	mother	aunt

제 2 장 단어학습

우리 가족에 관한 단어 익히기 (2)

brother	youngerbrother	family
브라더	영거 브라더	패밀리
형	동생	가족

brother	youngerbrother	family
brother	youngerbrother	family

sister	yougersister	relative
씨스터	영거씨스터	레러티브
누나, 언니	여동생	친척

sister	yougersister	relative
sister	yougersister	relative

제 2 장 단어학습

요일 단어 익히기

Weekend	Sunday	Monday	Tuesday
위:크엔드	선디	먼디	튜:즈디
주말	일요일	월요일	화요일

Weekend	Sunday	Monday	Tuesday

Weekend	Sunday	Monday	Tuesday

Wednesday	Thursday	Firday	Saturday
웬즈디	더:즈디	프라이디	새터디
수요일	목요일	금요일	토요일

Wednesday	Thursday	Firday	Saturday

Wednesday	Thursday	Firday	Saturday

월별 단어 익히기 (1)

January	February	March	April
재뉴어리	페브러어리	마:아치	에이프럴
1월	2월	3월	4월

January February March April

January February March April

May	June	July	August
메이	쥬-운	쥬:울라이	오:거스트
5월	6월	7월	8월

May June July August

May June July August

제 2 장 단어학습 | 월별 단어 익히기 (2)

September	October	November
섭템버	악토우버	노우벰버
9월	10월	11월

September October November

September October November

December	What month is this?
디셈버	핫　　　먼스　　　이즈 디스
12월	지금이 몇월입니까?

December What month is this?

December What month is this?

제 2 장 단어학습 — 자연에 관한 단어 익히기 (1)

spring	summer	autumn	winter
스프링	섬머	오:텀	윈터
봄	여름	가을	겨울

spring	summer	autumn	winter

spring	summer	autumn	winter

warm	heat	cool	cold
워:엄	히:트	쿠:울	코울드
따듯한	더운(더위)	서늘한	추운(추위)

warm	heat	cool	cold

warm	heat	cool	cold

제 2 장 단어학습
자연에 관한 단어 익히기 (2)

east	west	south	north
이ː스트	웨스트	사우스	노ː어쓰
동(동쪽)	서(서쪽)	남(남쪽)	북(북쪽)

east	west	south	north
east	west	south	north

rain	wind	cloud	snow
레인	윈드	클라우드	스노우
비	바람	구름	눈

rain	wind	cloud	snow
rain	wind	cloud	snow

제 2 장 단어학습
자연에 관한 단어 익히기 (3)

sun	sky	garden	river
선	스카이	가:든	리버어
해(태양)	하늘	정원(뜰)	강

sun	sky	garden	river
sun	sky	garden	river

moon	star	field	mountain
무:운	스타아	피일드	마운턴
달	별	들(들판)	산

moon	star	field	mountain
moon	star	field	mountain

제 2 장 단어학습
자연에 관한 단어 익히기 (4)

tree	flower	fruit	grass
트리:	플라우어	푸르:트	그라:스
나무	꽃	과일	풀

tree flower fruit grass

tree flower fruit grass

root	leaf	greens	weed
루:트	리:프	그리:인스	위:드
뿌리	잎(잎사귀)	채소	잡초

root leaf greens weed

root leaf greens weed

제 2 장 단어학습

과일 단어 익히기

apple	peach	tomato	banana
애플	피:치	터메이토우	버나:너
사과	복숭아	토마토	바나나

apple peach tomato banana

apple peach tomato banana

pear	grape	orange	pineapple
페어	그레이프	오:린지	파인애플
배	포도	오렌지	파인애플

pear grape orange pineapple

pear grape orange pineapple

제 2 장 단어학습

동물 단어 익히기

※ 생쥐 : mouse (마우스)

cat	dog	lion	rabbit
캣	도:그	라이언	래빗
고양이	개	사자	토끼

cat dog lion rabbit

cat dog lion rabbit

rat	monkey	tiger	elephant
랫	멍키	타이거	엘러펀트
쥐(집쥐)	원숭이	호랑이	코끼리

rat monkey tiger elephant

rat monkey tiger elephant

제 2 장 단어학습 사람 · 직업 명칭 익히기 (1)

boy	man	gentleman	bady
보이	맨	젠틀먼	베이비
소년	남자	신사	아기

boy	man	gentleman	bady
boy	man	gentleman	bady

girl	woman	lady	child
거얼	우먼	레이디	차일드
소녀	여성	숙녀	어린이

girl	woman	lady	child
girl	woman	lady	child

제 2 장 단어학습 — 사람 · 직업 명칭 익히기 [2]

doctor	teacher	driver	farmer
닥터	티:처	드라이버	파암머
의사	선생님	운전사	농부

doctor teacher driver farmer

doctor teacher driver farmer

nurse	student	policeman	engineer
너어스	스튜:던트	폴리:스먼	엔지니어
간호원	학생	경찰관	기사

nurse student policeman engineer

nurse student policeman engineer

학교용품 단어 익히기 (1)

school	desk	book	door
스쿠:울	데스크	북	도:어
학교	책상	책	문
school	desk	book	door
school	desk	book	door

classroom	chair	notebook	window
클래스루:움	체어	노우트북	윈도우
교실	의자	노트	창문
classroom	chair	notebook	window
classroom	chair	notebook	window

학교용품 단어 익히기 (2)

blackboard	pencil	pen	bag
블랙보:드	펜슬	펜	백
칠판	연필	펜	가방

blackboard	pencil	pen	bag
blackboard	pencil	pen	bag

chalk	paper	ink	knife
초:크	페이퍼	잉크	나이프
분필	종이	잉크	칼

chalk	paper	ink	knife
chalk	paper	ink	knife

기초
영어

제 2 장 단어학습 — 가정용품 단어 익히기 (1)

radio	telephone	iron
레이디오우	텔러포운	아이어언
라디오	전화	다리미

radio	telephone	iron

radio	telephone	iron

television	handphone	electricfan
텔레비젼	핸드포운	일렉트릭팬
텔레비젼	핸드폰	선풍기

television	handphone	electricfan

television	handphone	electricfan

제 2 장 단어학습
가정용품 단어 익히기 (2)

bed	mirror	ricecooker
베드	밀러어	라이스쿡커어
침대	거울	밥솥

bed	mirror	ricecooker

bed	mirror	ricecooker

furniture	wardrobe	kitchen
퍼:어니처	워-드로웁	킷천
가구	옷장	주방(부엌)

furniture	wardrobe	kitchen

furniture	wardrobe	kitchen

제 2 장 단어학습

단어와 같은 짧은 회화 [1]

스탑 뎃↘	드롭 잇↘ 컷 잇 아웃↘
Stop that!	Drop it! Cut it out!
그만 둬(그만둬요)!	그만둬(그만둬라)
Stop that!	Drop it! Cut it out!
Stop that!	Drop it! Cut it out!

뎃쯔 라잇↘	오브 코-스 잇 이즈↘
That's right.	Of coures,(it is)
그야 그렇지.	그야 물론이지.
That's right.	Of coures,(it is)
That's right.	Of coures,(it is)

제 2 장 단어학습
단어와 같은 짧은 회화 (2)

바이 고쉬 ↘	헤이 유미 ↘
By gosh!	Hey, youmi!
아이쿠!(어머!)	야, 유미(야)!
By gosh!	Hey, youmi!
By gosh!	Hey, youmi!

비 케어플 ↘	레츠 고우 ↘
Be careful!	Let's go
조심해(조심해요)!	가자!
Be careful!	Let's go
Be careful!	Let's go

제 2 장 단어학습

단어와 같은 짧은 회화 [3]

노, 아이 텔 유 ↘	렛 미 시- ↘
No, I tell you.	Let me see.
정말, 아니라니까.	글쎄, 생각 좀 해 보자.
No, I tell you.	Let me see.
No, I tell you.	Let me see.

저스트 트라이 잇 ↘	프리-즈 비 콰이엇 ↘
Just try it!	Please be quiet!
글쎄, 해 보라구!	글쎄, 조용히 하라구!
Just try it!	Please be quiet!
Just try it!	Please be quiet!

제 2 장
단어학습
단어와 같은 짧은 회화 (4)

횟 오브 뎃↘	횟 디드 히 세이↘
What of that?	**What did he say?**
아무러면 어때?	그 사람이 뭐래?
What of that?	What did he say?
What of that?	What did he say?

소우 유 세이↘	세이 오운↘
So you say!	**Say on!**
그런가요!(의심스럽다는 듯)	말을 계속해 봐!
So you say!	Say on!
So you say!	Say on!

제 2 장 단어학습 | 단어와 같은 짧은 회화 (5)

세이 데어 ↘
Say there!
여보세요! (이봐!)

Say there!

Say there!

아이 원더— 화이 ↘
I wonder why?
왜 그렇지? (왜 그럴까?)

I wonder why?

I wonder why?

아이 원더— 앳 유
I wonder at you.
너에겐 손 들었다.

I wonder at you.

I wonder at you.

돈—(트) 비 앱서—드 ↘
Dont's be absurd!
어리석은 짓 마(라)!

Dont's be absurd!

Dont's be absurd!

제 2 장 단어학습
단어와 같은 짧은 회화 (6)

뎃쯔 어 굿 원↘	뎃쯔 굿↘
That's a good one.	That's good.
거짓말 마.(비꼬아 말할 때)	거 참 잘 됐다.
That's a good one.	That's good.
That's a good one.	That's good.

굿 포- 유↘	마이 굿 맨↘
Good for you!	My good man!
역시 너답다!	여보시오!(놀람, 불신, 빈정대는 투)
Good for you!	My good man!
Good for you!	My good man!

제 2 장
단어학습

단어와 같은 짧은 회화 (7)

캔 잇 비 트루-↗	뎃 이즈 트루-↘
Can it be ture?	That is true.
정말일까?	정말이야.
Can it be ture?	That is true.
Can it be ture?	That is true.

오우 두 컴 인↘	헤어 유 아-↘
Oh, do come in!	Here you are.
자, 들어와!	자, 이것 받어!(선물 등)
Oh, do come in!	Here you are.
Oh, do come in!	Here you are.

제 2 장
단어학습

단어와 같은 짧은 회화 (8)

아이 우월 고우 ↗	돈-(트)　무-브 ↘
I will go.	Don't move!
내가 갈께(-가마).	꼼짝 마!
I will go.	Don't move!
I will go.	Don't move!

웨잇　어　세컨드 ↘	잇 메이 비 소우 ↘
Wait a second!	It may be so.
잠깐, 기다려!	아마 그럴걸.
Wait a second!	It may be so.
Wait a second!	It may be so.

제 2 장 단어학습
단어와 같은 짧은 회화 (9)

아이 우월 두 잇 ↘	하우 어바웃 어 드링크 ↘
I will do it.	How about a drink.
내가 할게.	한 잔 할까?
I will do it.	How about a drink.
I will do it.	How about a drink.

쉘 우이 고우 ↘	아이 투 ↘
Shall we go?	I, too.
이제 가 볼까?	나도 그래.
Shall we go?	I, too.
Shall we go?	I, too.

제3장
기초 문장 120선

- ◉ 기초 문장은 가급적 문어체 보다는 회화 위주로 구성하였습니다.

- ◉ 본 교재는 기초 영어교재를 바탕으로 구성 하였으며, 초급회화, 초급에서 중급 등으로 난이도를 두었습니다.

- ◉ 일반교재 내에서 학습하는 내용보다 활동적이고 쉽게 익힐 수 있게 실 생활에서 자주 쓰이는 문구로 엄선하여 학습하시는 분들께 활력과 흥미를 더 할 수 있도록 구성하였습니다.

제 3 장 기초문장 120선

- This is a book.
 이것은(한 권의) 책입니다.
- This is not a book.
 이것은(한 권의) 책이 아닙니다.

No.	디스	이즈	어	북 ↘
001	This	is	a	book.
	이것은	입니다.	(하나의)	책

This is a book.

This is a book.

No.	디스	이즈	낫	어	북 ↘
002	This	is	not	a	book.
	이것은	아닙니다.		(하나의)	책이

This is not a book.

This is not a book.

제 3 장
기초문장 120선

- Is this a book?
 이것은 (한권의) 책입니까?
- Is not this a book?
 이것은 (한권의) 책이 아닙니까?

No.	이즈	디스	어	북↗
003	Is	this	a	book?
	입니까?	이것은	(한권의)	책

Is this a book?

Is this a book?

No.	이즈 낫	디스	어	북↗
004	Is not	this	a	book?
	아닙니까?	이것은	(한권의)	책이

Is not this a book?

Is not this a book?

제 3 장
기초문장 120선

- That is a desk.
 저것은 책상입니다.
- That is not a desk.
 저것은 책상이 아닙니다.

No.	뎃	이즈	어	데스크 ↘
005	That	is	a	desk.
	저것은	입니다.	(하나의)	책상

That is a desk.

That is a desk.

No.	뎃	이즈 낫	어	데스크 ↘
006	That	is not	a	desk.
	저것은	아닙니다.	(하나의)	책상이

That is not a desk.

That is not a desk.

제 3 장
기초문장 120선

- Is that a desk?
 저것은 책상입니까?
- Is not that a desk?
 저것은 책상이 아닙니까?

NO.	이즈	뎃	어 데스크 ↗
007	Is	that	a desk?
	입니까?	저것은	(하나의) 책상

Is that a desk?

Is that a desk?

NO.	이즈 낫	뎃	어	데스크 ↗
008	Is not	that	a	desk?
	아닙니까?	저것은	(하나의)	책상이

Is not that a desk?

Is not that a desk?

제 3 장	• It is a radio.
기초문장 120선	그것은 라디오 입니다.
	• It is not a radio.
	그것은 라이오가 아닙니다.

No.	잇	이즈	어	레이디오 ↘
009	It	is	a	radio.
	그것은	입니다.	(하나의)	라디오

It is a radio.

It is a radio.

No.	잇	이즈 낫	어	레이디오 ↘
010	It	is not	a	radio.
	그것은	아닙니다.	(하나의)	라디오가

It is not a radio.

It is not a radio.

제 3 장
기초문장 120선

- Is it a radio.
 그것은 라디오 입니까?
- Is not it a radio.
 그것은 라디오가 아닙니까?

NO.	이즈	잇	어	레이디오↗
011	**Is**	**it**	**a**	**radio.**
	입니까?	그것은	(하나의)	라디오

Is it a radio.

Is it a radio.

NO.	이즈 낫	잇	어	레이디오↗
012	**Is not**	**it**	**a**	**radio.**
	아닙니까?	그것은	(하나의)	라디오가

Is not it a radio.

Is not it a radio.

제 3 장 기초문장 120선

- I am a boy.
 나는 소년 입니다.
- I am not a boy.
 나는 소년이 아닙니다.

No.	아이	앰	어	보이 ↘
013	I	am	a	boy.
	나는	입니다.	(한 사람의)	소년

I am a boy.

I am a boy.

No.	아이	앰 낫	어	보이 ↘
014	I	am not	a	boy.
	나는	아닙니다.	(한 사람의)	소년이

I am not a boy.

I am not a boy.

제 3 장
기초문장 120선

- Am I a girl?
 나는 소녀 입니까?
- Am not I a girl?
 나는 소녀가 아닙니까?

No.	앰	아이	어	거얼↗
015	**Am**	**I**	**a**	**girl?**
	입니까?	나는	(한 사람의)	소녀

Am I a girl?

Am I a girl?

No.	앰 낫	아이	어	거얼↗
016	**Am not**	**I**	**a**	**girl?**
	아닙니까?	나는	(한 사람의)	소녀가

Am not I a girl?

Am not I a girl?

제 3 장
기초문장 120선

- You are a schoolboy.
 당신은 남학생 입니다.
- You are not a schoolboy.
 당신은 남학생이 아닙니다.

No.	유	아-	어	스쿠-울보이 ↘
017	**You**	**are**	**a**	**schoolboy.**
	당신은(너는)	입니다.	(한 사람의)	남학생

You are a schoolboy.

You are a schoolboy.

No.	유	아- 낫	어	스쿠-울보이 ↘
018	**You**	**are not**	**a**	**schoolboy.**
	당신은(너는)	아닙니다.	(한 사람의)	남학생이

You are not a schoolboy.

You are not a schoolboy.

제 3 장
기초문장 120선

- Are you a schoolgirl?
 당신은 여학생 입니까?
- Are not you a schoolgirl?
 당신은 여학생이 아닙니까?

NO.	아-	유	어	스쿠-울걸↗
019	Are	you	a	schoolgirl?
	입니까?	당신은	(한 사람의)	여학생

Are you a schoolgirl?

Are you a schoolgirl?

NO.	아- 낫	유	어	스쿠-울걸↗
020	Are not	you	a	schoolgirl?
	아닙니까?	당신은	(한 사람의)	여학생이

Are not you a schoolgirl?

Are not you a schoolgirl?

제 3 장 기초문장 120선	▪ He is a student. 그는 학생 입니다. ▪ He is not a student. 그는 학생이 아닙니다.

No.	히	이즈	어	스튜-던트 ↘
021	**He**	**is**	**a**	**student.**
	그는	입니다.	(한 사람의)	학생

He is a student.

He is a student.

No.	히	이즈 낫	어	스튜-던트 ↘
022	**He**	**is not**	**a**	**student.**
	그는	아닙니다.	(한 사람의)	학생이

He is not a student.

He is not a student.

제 3 장 기초문장 120선	• Is she a teacher? 그녀는 선생님 입니까? • Is not she a teacher? 그녀는 선생님이 아닙니까?

No.	이즈	쉬	어	티-처 ↗
023	Is	she	a	teacher?
	입니까?	그녀는	(한 사람의)	선생님

Is she a teacher?

Is she a teacher?

No.	이즈 낫	쉬	어	티-처 ↗
024	Is not	she	a	teacher?
	아닙니까?	그녀는	(한 사람의)	선생님이

Is not she a teacher?

Is not she a teacher?

| | 제 3 장 기초문장 120선 | · This is my uncle.
이분은 저의 아저씨 입니다.
· This is not my uncle.
이분은 저의 아저씨가 아닙니다. |

No.	디스	이즈	마이	엉클 ↘
025	This 이분은	is 입니다.	my 저의(나의)	uncle. 아저씨(숙부님)

This is my uncle.

This is my uncle.

No.	디스	이즈 낫	마이	엉클 ↘
026	This 이분은	is not 아닙니다.	my 저의(나의)	uncle. 아저씨(숙부님)가

This is not my uncle.

This is not my uncle.

제 3 장 기초문장 120선	▪ Is that your aunt? 저분은 당신의 숙모님 입니까? ▪ Is not that your aunt? 저분은 당신의 숙모님이 아닙니까?

NO.	이즈	뎃	유어	안-트 ↗
027	**Is**	**that**	**your**	**aunt?**
	입니까?	저분은	당신의	숙모님(아주머니)

Is that your aunt?

Is that your aunt?

NO.	이즈 낫	뎃	유어	안-트 ↗
028	**Is not**	**that**	**your**	**aunt?**
	아닙니까?	저분은	당신의	숙모님(아주머니)이

Is not that your aunt?

Is not that your aunt?

제 3 장
기초문장 120선

- What is this?
 이것은 무엇입니까?
- This is a book.
 이것은 책 입니다.

No.	홧 이즈	디스 ↘
029	What is	this?
	무엇입니까?	이것은

What is this?

What is this?

No.	디스	이즈	어 북 ↘	디스	이즈	어 마이 북 ↘
030	This	is	a book.	This	is	a my book.
	이것은	입니다.	(한 권의) 책	이것은	입니다.	나의 책

This is a book. This is a my book.

This is a book. This is a my book.

제 3 장
기초문장 120선

- What is that?
 저것은 무엇입니까?
- That is a pen.
 저것은 펜 입니다.

No.	홧 이즈	뎃↘
031	**What is**	**that?**
	무엇입니까?	저것은

What is that?

What is that?

No.	뎃	이즈	어 펜↘	잇	이즈	어 펜↘
032	**That**	**is**	**a pen.**	**It**	**is**	**a pen.**
	저것은	입니다.	(하나의) 펜	그것은	입니다.	(하나의) 펜

That is a pen. It is a pen.

That is a pen. It is a pen.

제3장
기초문장 120선

- What is it?
 그것은 무엇입니까?
- It is a box.
 그것은 상자입니다.

No.	홧 이즈	잇 ↘
033	What is	it?
	무엇입니까?	그것은

What is it?

What is it?

No.	잇	이즈	어 박스 ↘	디스	이즈	어 박스 ↘
034	It	is	a box.	This	is	a box.
	그것은	입니다.	상자	이것은	입니다.	상자

It is a box. This is a box.

It is a box. This is a box.

제 3 장 기초문장 120선	▪ Are you a teacher? 당신은 선생님 입니까? ▪ Yes, I am a teacher. 예, 나는 선생님 입니다.		

NO.	아	유	어 티-처↗
035	**Are**	**you**	**a teacher?**
	입니까?	당신은	(한 분의)선생님

Are you a teacher?

Are you a teacher?

NO.	예스	아이	앰	어 티-처↗	예스	아이 앰
036	**Yes,**	**I**	**am**	**a teacher.**	**Yes,**	**I am.**
	예,	나는	입니다.	선생님	예,	그렇습니다.

Yes, I am a teacher. Yes, I am.

Yes, I am a teacher. Yes, I am.

제 3 장 기초문장 120선	▪ Is he a driver? 그분은 운전사 입니까? ▪ Yes, he is. 예. 그렇습니다.

NO.	이즈	히	어 드라이버 ↗
037	**Is**	**he**	**a driver?**
	입니까?	그분은	운전사(기사)

Is he a driver?

Is he a driver?

NO.	예스	히 이즈 ↘	노우	히 이즈 낫 ↘
038	**Yes,**	**he is.**	**No,**	**he is not**
	예,	(그는) 그렇습니다.	아니오,	(그는) 그렇지않습니다.

Yes, he is. No, he is not

Yes, he is. No, he is not

제 3 장
기초문장 120선

▪ Is she a nurse?
그녀는 간호원 입니까?
▪ Yes, she is.
예, 그렇습니다.

No.	이즈	쉬	어 너-얼스↗
039	Is	she	a nurse?
	입니까?	그녀는	간호원

Is she a nurse?

Is she a nurse?

No.	예스	쉬 이즈↘	노우	쉬 이즈 낫↘
040	Yes,	she is.	No,	she is not.
	예,	(그녀는)그렇습니다.	아니오,	(그녀는)그렇지않습니다.

Yes, she is. No, she is not.

Yes, she is. No, she is not.

제 3 장
기초문장 120선

- Is that a radio?
 저것은 라디오 입니까?
- Yes, it is.
 예, 그렇습니다.

No.	이즈	뎃	어	레이디오↗
041	**Is**	**that**	**a**	**radio?**
	입니까?	저것은	(하나의)	라디오

Is that a radio?

Is that a radio?

No.	예스	잇 이즈↘	노우	잇 이즈 낫↘
042	**Yes,**	**it is.**	**No,**	**it is not**
	예,	그렇습니다.	아니오,	그렇지 않습니다.

Yes, it is. No, it is not

Yes, it is. No, it is not

제 3 장	▪ Is it a pencil?
기초문장 120선	그것은 연필 입니까?
	▪ No, it isn't.
	아니오, 그렇지 않습니다.

NO.	이즈	잇	어	펜슬 ↗
043	**Is**	**it**	**a**	**pencil?**
	입니까?	그것은	(하나의)	연필

Is it a pencil?

Is it a pencil?

NO.	노우	잇 이즌트 ↘	잇	이즈	어 펜 ↘
044	**No,**	**it isn't.**	**It**	**is**	**a pen.**
	아니오,	그렇지 않습니다.	이것은	입니다.	(한개의) 펜

No, it isn't. It is a pen.

No, it isn't. It is a pen.

제 3 장 기초문장 120선	▪ Who are you? 누구십니까? (상대 얼굴을 보며 물을 때) ▪ Who are it? 누구십니까? (상대 얼굴이 보이지 않을 때)

NO.	후 아	유 ↘
045	**Who are**	**you?**
	누구십니까(누구세요)?	(당신은)

Who are you?

Who are you?

NO.	후 이즈 잇 ↘	후 이즈 데어 ↘
046	**Who is it?**	**Who is there?**
	누구십니까(누구세요)?	누구십니까(누구세요)?

Who is it? Who is there?

Who is it? Who is there?

제 3 장 기초문장 120선	▪ What is your name, please? 당신의 이름은 무엇입니까? ▪ I am youmi. 나는 유미입니다(난 유미야)

No.	홧 이즈 유어 네임 ↘	프리즈 ↘
047	**What is your name,**	**please?**
	당신의 이름은 무엇입니까?	(알려 주세요)?

What is your name, please?

What is your name, please?

No.	아이	앰	유미 ↘	아임	유미 ↘
048	**I**	**am**	**youmi.**	**I'm**	**youmi.**
	나는	입니다.	유미	나는~입니다.	유미

I am youmi. I'm youmi.

I am youmi. I'm youmi.

| 제 3 장 기초문장 120선 | ▪ What name shall I say?
누구세요? (안내할 때)
▪ May I have your name, please?
누구세요? (창구에서) |

No.	홧　　　　네임　　쉘　아이 세이 ↘
049	**What name shall I say?** 누구세요(이름이 뭔지 제게 알려주시겠어요)?

What name shall I say?

What name shall I say?

No.	메이　아이 해브　　유어　　네임　　프리-즈 ↘
050	**May I have your name, please?** 누구세요(누구십니까, 누구시죠, 누구신지요)?

May I have your name, please?

May I have your name, please?

제 3 장
기초문장 120선

- May I ask who is speaking, please?
 누구세요 (전화 받을때)
- Who's speaking, please?
 누구세요 (전화 받을때)

NO.	메이 아이 애스크 후 이즈 스피-킹 프리-즈 ↘
051	**May I ask who is speaking, please?**
	누구세요(누구십니까, 누구시죠, 누구신지요)?

May I ask who is speaking, please?

May I ask who is speaking, please?

NO.	후-즈 스피-킹 프리-즈 ↘
052	**Who's speaking, please?**
	누구세요(누구십니까, 누구시죠, 누구신지요)?

Who's speaking, please?

Who's speaking, please?

제 3 장
기초문장 120선

- Who and what are you?
 어디 계시는 누구신지요? (자상히 물을 때)
- Who is there? (=Halt, Who goes?)
 누구냐? (보초가 검문할 때)

NO.	후 앤드 홧 아 유 ↘
053	**Who and what are you?** 어디 계시는(사시는) 누구신지요?

Who and what are you?

Who and what are you?

NO.	후 이즈 데어 ↘ (호-올트 후 고이스 ↘)
054	**Who is there? (=Halt, Who goes?)** 누구냐? (=누구냐?)

Who is there? (=Halt, Who goes?)

Who is there? (=Halt, Who goes?)

제 3 장
기초문장 120선

- What name, please?
 누구신지요? (손님에게)
- What name are you calling?
 누구를 찾으시죠(누굴 찾으십까)? (교환원이)

No.	횟 네임 프리-즈 (후 셸 아이 세이니 ↘)
055	**What name, please? (=who shall I say?)**
	누구신지요?

What name, please? (=who shall I say?)

What name, please? (=who shall I say?)

No.	횟 네임 아 유 코-올링 ↘
056	**What name are you calling?**
	누구를 찾으시죠(누굴 찾으십니까)?

What name are you calling?

What name are you calling?

제 3 장
기초문장 120선

- Can you tell who I am?
 내가 누군지 알겠니? (아시겠습니까?)
- Excuse me, but I forget your name?
 누구시더라(누구더라). – (기억이 잘 안 날 때)

No.	캔 유 텔 후 아이 앰 ↘
057	**Can you tell who I am?** 내가 누군지 알겠니?

Can you tell who I am?

Can you tell who I am?

No.	익스큐우-즈 미 벗 아이 퍼얼겟 유어 네임 ↘
058	**Excuse me, but I forget your name?** 누구시더라(누구더라).

Excuse me, but I forget your name?

Excuse me, but I forget your name?

제 3 장
기초문장 120선

- Who are you?
 너는 누구니? (이름을 물을 때)
- What are you?
 너는 뭐하는 애니? (직업을 물을 때)

No.	후 아 유 ↘	홧 아 유 ↘
059	Who are you?	What are you?
	너는 누구니?	너는 뭐하는 애니?

Who are you? What are you?

Who are you? What are you?

No.	아이 앰 유미 ↘	아이 앰 어 스튜-어던트 ↘
060	I am youmi.	I am a student.
	난 유미라고 해.	난 학생이야.

I am youmi. I am a student.

I am youmi. I am a student.

제 3 장
기초문장 120선

- How old are you?
 넌 몇 살이니?
- I am ten years old. (=Ten years.)
 난 열살이야.

No.	하우 올드 아 유 ↘
061	How old are you?
	넌 몇 살이니?

How old are you?

How old are you?

No.	아이 앰 텐 이어즈 올드 ↘ (텐이 어즈 ↘)
062	I am ten years old. (=Ten years.)
	난 열 살이야. (열살...)

I am ten years old. Ten years.

I am ten years old. Ten years.

제 3 장
기초문장 120선

- How old is your mother?
 너의 어머님 연세는 몇 이시니?
- My mother is thirtyseven years old.
 나의 어머닌 서른일곱이셔.

No.	하우 올드 이즈 유어 마더 ↘
063	How old is your mother?
	너의 어머님 연세(나이)는 몇이시니?

How old is your mother?

How old is your mother?

No.	마이 마더 이즈 써티세븐 이어즈 올드 ↘
064	My mother is thirtyseven years old.
	나의 어머닌 서른일곱이셔.

My mother is thirtyseven years old.

My mother is thirtyseven years old.

제 3 장
기초문장 120선

- What time is it now?
 지금 몇시니(지금 몇시나 됐니)?
- It is nine.
 아홉시야.

No.	홧 타임 이즈 잇 나우 ↘
065	**What time is it now?**
	지금 몇시니 (지금 몇시나 됐니)?

What time is it now?

What time is it now?

No.	잇 이즈 나인 ↘	잇쯔 포 피프틴 ↘
066	**It is nine.**	**It's four fifteen.**
	아홉시야.	네시 십오분이야.

It is nine. It's four fifteen.

It is nine. It's four fifteen.

제 3 장
기초문장 120선

- What's the time?(=what is~)
 몇시냐(몇시니)?
- What train shall we take?
 우리 몇시 기차 탈까?

No.	홧쯔 　　더　　타임 ↘ (　홧　　이즈)
067	## What's the time? (=what is~)
	몇시냐(몇시니)?

What's the time? (=what is~)

What's the time? (=what is~)

No.	홧　　　트레인 쉘　위　　테이크 ↘
068	## What train shall we take?
	우리 몇시 기차 탈까?

What train shall we take?

What train shall we take?

제3장
기초문장 120선

- I shall start tomorrow.
 내일 출발할 예정이야.
- I'm sure we shall miss you.
 네가 보고 싶을거야.

No. 069

아 쉘 스타-트 터모-로우 ↘

I shall start tomorrow.

(난)내일 출발할 예정이야.(난 내일 출발할까 해).

I shall start tomorrow.

I shall start tomorrow.

No. 070

아임 슈어 위 쉘 미스 유 ↘

I'm sure we shall miss you.

(난) 네가 보고 싶을거야.

I'm sure we shall miss you.

I'm sure we shall miss you.

제 3 장
기초문장 120선

- What shall I do?
 무엇을 할까요? (약한억양)
- What shall I do!
 어떻게 해야할지 모르겠군! (강한 억양)

No.	홧 쉘 아이 두 ↘
071	**What shall I do?** (약한 억양으로 말하면) 무엇을 할까요?

What shall I do?

What shall I do?

No.	홧 쉘 아이 두 ↘
072	**What shall I do!** (강한 억양으로 말하면) 어떻게 해야할지 모르겠군!

What shall I do!

What shall I do!

제 3 장
기초문장 120선

- You shall not do so!
 그래서는 안돼!
- You shall obey my orders!
 내가 시키는 대로 해!

NO.	유 쉘 낫 두 소우↘
073	**You shall not do so!**
	(너) 그래서는 안돼!

You shall not do so!

You shall not do so!

NO.	유 쉘 오우베이 마이 오-더스↘
074	**You shall obey my orders!**
	(넌) 내가 시키는 대로 해(하면 돼)!

You shall obey my orders!

You shall obey my orders!

제 3 장 기초문장 120선	▪ Shall we push him down? 저 놈을 쓰러뜨려 버릴까? ▪ Or isn't he worth it? 아니 그럴 가치도 없지?

No.	쉘 위 푸쉬 힘 다운 ↗
075	**Shall we push him down?**
	저 놈을 쓰러뜨려 버릴까? (76번과 연결)

Shall we push him down?

Shall we push him down?

No.	오-어 이즌트 히 워-얼스 잇 ↘
076	**Or isn't he worth it?**
	아니 그럴 가치도 없지?

Or isn't he worth it?

Or isn't he worth it?

제 3 장
기초문장 120선

- Shall I call you again later?
 나중에 다시 전활할가요?
- Shall he be told?
 그에게 말해도 될까?

NO.	쉘 아이 코-올 유 어게인 레이터 ↗
077	**Shall I call you again later?**
	나중에 다시 전화할까요?

Shall I call you again later?

Shall I call you again later?

NO.	쉘 히 비 토울드 ↗
078	**Shall he be told?**
	그에게 말해도 될까?

Shall he be told?

Shall he be told?

제 3 장
기초문장 120선

- No, you must not tell anybody.
 안돼, 누구에게도 말해서는 안돼.
- But, Anybody knows that.
 그러나 모두들 알고있어. (그것을)

No.	노우 유 머스트 낫 텔 엔니바디 ↘
079	**No, you must not tell anybody.**
	안돼, 누구에게도 말해서는 안돼.

No, you must not tell anybody.

No, you must not tell anybody.

No.	벗 엔니바디 노우즈 뎃 ↘
080	**But, Anybody knows that.**
	그러나 모두들 알고 있어. (그것을)

But, Anybody knows that.

But, Anybody knows that.

제 3 장
기초문장 120선

- Anyone will do!
 누구라도 좋다!
- How should I know?
 누가 안대?

No.	에니원 월 두 ↘
081	**Anyone will do!** 누구라도 좋다(아)!

Anyone will do!

Anyone will do!

No.	하우 슈드 아이 노우 ↘
082	**How should I know?** 누가 안대(알고 있대)?

How should I know?

How should I know?

제 3 장
기초문장 120선

- Are you kidding me?
 누굴(누구를) 놀리는 거니?
- I was there, too.
 누군 그 자리에(그곳에) 없었나.(푸념섞인 혼잣 말)

No.	아 유 키딩 미 ↗
083	**Are you kidding me?**
	누굴(누구를)놀리는 거니?

Are you kidding me?

Are you kidding me?

No.	아이 워즈 데어 투- ↘
084	**I was there, too.**
	누군 그 자리에(그곳에) 없었나.

I was there, too.

I was there, too.

제 3 장
기초문장 120선

- Who are you looking for?
 누굴(누구를) 찾고 있니?
- Who did you meet?
 누굴(누구를) 만났니?

No.	후 아 유 룩킹 포↘
085	**Who are you looking for?** 누굴(누구를) 찾고 있니?

Who are you looking for?

Who are you looking for?

No.	후 디드 유 밋↘
086	**Who did you meet?** 누굴(누구를) 만났니?

Who did you meet?

Who did you meet?

- Whoever told you that?
도대체 누가(너에게) 그런말을 한 거니?
- It's me who's rong.
틀린 것은 나야(잘못은 나에게 있어).

제 3 장
기초문장 120선

No.	후에버 토울드 유 뎃 ↘
087	**Whoever told you that?**
	도대체 누가(너에게) 그런말을 한 거니?

Whoever told you that?

Whoever told you that?

No.	잇츠 미 후즈 로옹 ↘
088	**It's me who's rong.**
	틀린 것은 나야(잘못은 나에게 있어).

It's me who's rong.

It's me who's rong.

제 3 장
기초문장 120선

- Let it be who it is.(Anyone will do.)
 그것이 누구이든 상관없어(다). (누구라도 좋다.)
- Let anyone come,
 누구든지 덤벼봐,

No.	렛 잇비 후 잇 이즈↘ 앤니원 윌 두↘
089	**Let it be who it is. (Anyone will do.)**
	그것이 누구이든 상관없어(다). (누구라도 좋다.)

Let it be who it is. Anyone will do.

Let it be who it is. Anyone will do.

No.	렛 애니원 컴↘	아이 앰 히스 맨↘
090	**Let anyone come,**	**I am his man.**
	누구든지 덤벼봐,	내가 상대해 줄테니.

Let anyone come, I am his man.

Let anyone come, I am his man.

제 3 장
기초문장 120선

- Who is Mr. kim?
 미스터 김은 어떤 사람이니?
- I will tell you who he is
 그가 누구인지 말해줄께.

No.	후 이즈 미스터 김 ↘
091	**Who is Mr. kim?**
	미스터 김은 어떤 사람이니?

Who is Mr. kim?

Who is Mr. kim?

No.	아이 윌 텔 유 후 히 이즈 ↘
092	**I will tell you who he is**
	그가 누구인지 말해줄께.

I will tell you who he is

I will tell you who he is

제 3 장
기초문장 120선

- Who all is here?
 누구누구 왔니?
- We are good friends.
 우리(들)은 좋은 친구들입니다.

No.	후 올 이즈 히어 ↘	미스터 후 ↗
093	Who all is here?	Mr. who?
	누구누구 왔니?	누구라고?

Who all is here? Mr. who?

Who all is here? Mr. who?

No.	위 아 굳 프렌즈 ↘
094	We are good friends.
	우리(들)는 좋은 친구들입니다.

We are good friends.

We are good friends.

제 3 장
기초문장 120선

- What do you think?
 너는 어떻게 생각하니?
- What are you looking at?
 (너) 뭘 보고 있는거니(있니)?

No.	홧　　두　유　　팅크 ↘
095	**What do you think?**
	너는 어떻게 생각하니?

What do you think?

What do you think?

No.	홧　　아　유　　루킹　엣 ↘
096	**What are you looking at?**
	(너) 뭘 보고 있는거니(있니)?

What are you looking at?

What are you looking at?

제 3 장
기초문장 120선

- Do what you please.
무엇이든 네가 하고 싶은 대로 해라.
- What do you really mean it?
어, 너 그 말 진심이니?

No.	두	홧	유	프리-즈 ↘

097

Do what you please.

무엇이든 네가 하고 싶은 대로 해라.

Do what you please.

Do what you please.

No.	홧	두	유	리얼리	민- 잇 ↘

098

What do you really mean it?

어, 너 그 말 진심이니?

What do you really mean it?

What do you really mean it?

제 3 장
기초문장 120선

- Are you being sincere?
 너 진심이니?
- Do you mean what you say?
 너 진심으로 말하는 거니?

No.	아　유　비잉　신이어-↗
099	**Are you being sincere?**
	너 진심이니?

Are you being sincere?

Are you being sincere?

No.	두　유　민　홧　유　세이↗
100	**Do you mean what you say?**
	너 진심으로 말하는 거니?

Do you mean what you say?

Do you mean what you say?

제 3 장
기초문장 120선

- What nonsense!
 말도 안돼(=어이가 없군)!
- What a fool you are!
 너 정말 어리석구나!

NO.	홧　　　　난센스 ↘
101	**What nonsense!** 말도 안돼(=어이가 없군)!

What nonsense!

What nonsense!

NO.	홧　　어　풀　유　아 ↘
102	**What a fool you are!** 너 정말 어리석구나!

What a fool you are!

What a fool you are!

제 3 장
기초문장 120선

- What did you say?
 뭐라구요(뭐라고)? (=뭐라고 말했니?)
- Did I do anything wrong?
 내가 뭐 잘못한 것이 있니?

No.	홧　　디드　유　　세이 ↘
103	**What did you say?** 뭐라구요(뭐라고)? (=뭐라고 말했니?)

What did you say?

What did you say?

No.	디드 아이 두　애니씽　　로옹 ↗
104	**Did I do anything wrong?** 내가 뭐 잘못한 것이 있니? (=내가 뭐 잘못했니?)

Did I do anything wrong?

Did I do anything wrong?

제 3 장	• Don't make me laugh! 웃기지 마라! • Why, nothing is easier. 누워서 떡 먹기지 뭐.
기초문장 120선	

NO.	돈-트 메이크 미 래프 ↘
105	# Don't make me laugh!
	웃기지 마라!

Don't make me laugh!

Don't make me laugh!

NO.	화이 낫씽 이즈 이-지어 ↘
106	# Why, nothing is easier.
	누워서 떡 먹기지 뭐. (easier는 easy의 비교급)

Why, nothing is easier.

Why, nothing is easier.

제 3 장
기초문장 120선

- What makes you cry?
 어째서 우니?
- What are you here for?
 어째서 이런 곳에 있니?

No.	홧 　　메이크스 유 　　크라이 ↘
107	**What makes you cry?**
	어째서 우니? (=어째서 울고 있니?)

What makes you cry?

What makes you cry?

No.	홧 　아 　유 　　히어 포- ↘
108	**What are you here for?**
	어째서 이런 곳에 있니?

What are you here for?

What are you here for?

제 3 장
기초문장 120선

▪ Whatever is this?
이게 도대체 뭐야?
▪ What have you come for?
뭐하러 왔어?

No.	횻에버　　　　이즈 디스 ↘
109	**Whatever is this?**
	이게 도대체 뭐야?

Whatever is this?

Whatever is this?

No.	홧　　　해브　　유　　컴　　포 ↘
110	**What have you come for?**
	뭐하러 왔어? (뭐하러 왔니?)

What have you come for?

What have you come for?

제 3 장
기초문장 120선

- What has happened?
 무슨 일이니? (= 무슨 일이 일어났어?)
- What will people say?
 세상 사람들이 뭐라고들 할까?

NO.	홧 해스 해펀니트 ↘
111	**What has happened?**
	무슨 일이니? (= 무슨 일이 일어났어?)

What has happened?

What has happened?

NO.	홧 윌 피-플 세이 ↘
112	**What will people say?**
	세상 사람들이 뭐라고들 할까?

What will people say?

What will people say?

제3장
기초문장 120선

- That's a bit think, what.
 야(이봐). 그건 심한데.
- What do you know about it?
 그 일에 관해 아는 것 있니?

No.	데츠 　 어 빗 　 띵크 　 　 왓 ↘
113	**That's a bit think, what.** 야(이봐). 그건 심한데.

That's a bit think, what.

That's a bit think, what.

No.	왓 　 두 유 노-우 　 어바웃 잇 ↘
114	**What do you know about it?** (너) 그 일에 관해 아는 것 있니(어)?

What do you know about it?

What do you know about it?

제 3 장
기초문장 120선

▪ What do you think it is?
그게 뭐라고 생각하니?
▪ What man told you so?
어떤 사람이(너한테) 그런 말을 하던?

No.	홧 두 유 땅크 잇 이즈 ↘
115	**What do you think it is?** 그게 뭐라고 생각하니?

What do you think it is?

What do you think it is?

No.	홧 맨 토울드 유 소우 ↘
116	**What man told you so?** 어떤 사람이(너한테) 그런 말을 하던?

What man told you so?

What man told you so?

제 3 장
기초문장 120선

- What fruit do you like best?
 넌 어떤 과일을 제일 좋아하니?
- I like apples.
 나는 사과를 좋아해.

No.	홧 플루-웃 두 유 라이크 베스트 ↘
117	**What fruit do you like best?**
	넌 어떤 과일을 제일 좋아하니?

What fruit do you like best?

What fruit do you like best?

No.	아이 라이크 애플-스 ↘	아이 라이크 오-린지 투-↘
118	**I like apples.**	**I like orange, too.**
	나는 사과를 좋아해.	나는 오렌지도 좋아해.

I like apples. I like orange, too.

I like apples. I like orange, too.

제 3 장
기초문장 120선

- This is a new book.
 이것은 새(새로운) 책입니다.
- This is a new notebook.
 이것은 새(새로운) 노트입니다.

No.	디스 이즈 어 뉴 북↘
119	**This is a new book.**
	이것은 새(새로운) 책입니다.

This is a new book.

This is a new book.

No.	디스 이즈어 뉴 노-트북↘
120	**This is a new notebook.**
	이것은 새(새로운) 노트입니다.

This is a new notebook.

This is a new notebook.

문법정리

1. 인칭대명사

인 칭	단 수 복 수	은, 는, 이, 가	~의	~에게, ~를	~의것
1 인 칭	단 수	I	my	me	mine
	복 수	we	our	us	ours
2 인 칭	단 수	you	your	you	yours
	복 수	you	your	you	yours
3 인 칭	단 수	he she	his her	him her	his hers
	복 수	they	their	them	theirs

2. 주어와 be 동사

	보 통 문	의 문 문
I	I am …….	Am I …… ?
you	You are …….	Are you …… ?
he(she,it)	He is …….	Is he …… ?
we(you, they)	We are …….	Are we …… ?

3. 주어와 have 동사

	보 통 문	의 문 문
I	I have …….	Do I have …… ?
you	You have …….	Do you have …… ?
he(she,it)	He have …….	Does he have …… ?
we(you, they)	We have …….	Do we have …… ?

4. 주어와 일반 동사

	보 통 문	의 문 문
I	I like …….	Do I like …… ?
you	You like …….	Do you like …… ?
he(she,it)	He like …….	Does he like …… ?
we(you, they)	We like …….	Do we like …… ?